현대문역

잇시조 작품집

염문 홍연순

㈜이화문화출판사

〈참고문헌〉

• 한국고시조선집 (김명준 편저, 2019년, 도서출판 다운샘)

• 옛시조 감상 (김종오 편저, 1990년, 정신세계사)

발 간 사

풋풋한 20대, 미래에 무엇을 준비할까? 고민하던 중 남편이 '한글서예를 해보면 어떨까?' 라는 조언에 Y.W.C.A에서 꽃뜰 이미경 선생님을 만나 처음으로 붓을 들었으며, 한글서예에 대한 지식이 전혀 없었던 저는 꽃뜰 이미경 선생님의 꼼꼼하며 훌륭한 지도에 따라 지금의 모습으로 성장하였습니다.

아이를 키우는 과정에서 약간의 공백 기간은 있었지만, 붓을 놓지 않고 47여 년의 세월을 함께하면서 한글서예는 저의 일부 아니 전부가 되었습니다.

우연한 기회에 옛시조집을 선물 받게 되어 2015년부터 시조를 쓰기 시작했으나 궁체를 쓰기란 그리 녹록하지만은 않았습니다. 다시 쓰고 골라내고 또다시 쓰고를 거듭하기를 몇 년이 걸려 약 500(궁체, 정자, 흘림, 고문흘림, 판본체 등) 수의 작품을 2021년에 마무리했지만, 여전히 많이 부족하고 미흡하다고 생각합니다.

우리 글인 한글서예를 사랑하는 모든 분께 이 책이 도움이 될 수 있다면 작은 위로가 될 것입니다. 부족한 저를 여기까지 있게 해주신 꽃뜰 선생님께 진심으로 감사의 말씀을 전합니다.

그리고 든든한 후원자인 남편, 아들 가족, 딸 가족에게 모두 감사하며 이 책이 나오기까지 물심양면으로 도움을 주신 ㈜도서출판 서예문인화 이홍연 회장님과 하은희 부장님께 진심으로 고맙게 생각합니다.

2021년 6월
념믄 홍영순

목 차

가노라 삼각산아 다시 보자 한강수야

곡국 산천을 떠나고자 하랴마는

시절이 하 수상하니 올동말동 하여라

김상헌의 시조를 쓰다 섬물 홍영수

간밤에 부던 바람에 눈서리 치단 말인가

낙락장송이 다 기울어 가는구나

하물며 못다 핀 꽃이야 일러 무엇하리오

김천택의 시조를 쓰다 샘물 홍명순

김천택 시조

간밤에 부던 바람에 눈서리 치단 말인가
낙랑장송이 다 기울어 가는구나
하물며 못다 핀 꽃이야 일러 무엇 하리오。

간밤에 부던 바람에 눈서리 치단 말가
낙랑장송이 다 기울어 가노매라
하물며 못다 핀 꽃이야 일러 무슴하리요.

유응부 시조

간밤에 부던 바람에 눈서리 치던 말가
낙랑장송이 다 기울어 가노매라
하물며 못다 핀 꽃이야 일러 무슴하리요

유응부의 시조를 쓰다 엄물 홍명순

9

강가에 우뚝 서니 우러를수록 더욱 높다

풍상에 불변하니 뚫을수록 더욱 굳다

사람도 이 바위 같으면 대장부인가 하노라

박인로의 시조를 쓰다 섬물 홍영순

박인로 시조

강가에 우뚝 서니 우러를수록 더욱 높다
풍상에 불변하니 뚫을수록 더욱 굳다
사람도 이 바위 같으면 대장부인가 하노라.

강산이 좋다 한들 내 분으로 누웠느냐
님군 은혜를 이제 더욱 아옵니다
아무리 갚고자 하여도 할 일이 없구나

윤선도의 만흥을 섬물 홍영순 씀

윤선도 만흥

강산이 좋다 한들 내 분으로 누웠느냐
임금 은혜를 이제 더욱 아옵니다
아무리 갚고자 하여도 할 일이 없구나.

강산 좋은 경치를 힘센 이 다툴 양이면
내 힘과 내 분으로 어이 얻을쏘니
진실로 金할 이 없으니 나도 두고 노니노라

가천택이 시조를 쓰다 석운 홍명호

김천택 시조

강산 좋은 경치를 힘센 이 다툴 양이면
내 힘과 내 분으로 어이 하여 얻을쏘니
진실로 금할 이 없으니 나도 두고 노니노라.

12

강호에 버린 몸이 백구와 벗이 되어
고깃배 흘러 놓고 옥피리를 높이 부니
아마도 세상 흥미는 이뿐인가 하노라

김성기의 시조를 쓰다 샘물 홍영순

김성기 시조

강호에 버린 몸이 백구와 벗이 되어
고깃배 흘러 놓고 옥피리를 높이 부니
아마도 세상 흥미는 이뿐인가 하노라.

황희 시조

강호에 봄이 드니 이몸이 일이 하다
나는 그물 깁고 아이는 밭을 가니
뒷뫼에 엄기는 약은 언제 캐려 하나니

공명도 욕이더라 부지도 수고흡더라

넓은 바다에 어부가 되어 있어

흰 태양 바다에 비출 때 오명가명 하리라

김천택의 시조를 쓰다 성물 홍명순

김천택 시조

공명도 욕이더라 부귀도 수고롭더라

넓은 바다에 어부가 되어 있어

흰 태양 바다에 비출 때 오명가명 하리라.

구름 빛이 좋다 하나 검기를 자주 한다

바람 소리 맑다 하나 그칠 적이 많더라

좋고도 그칠 때 없기는 물뿐인가 하노라

윤선도 오우가를 쓰다 섬물 홍연순

윤선도 오우가

구름 빛이 좋다 하나 검기를 자주 한다
바람 소리 맑다 하나 그칠 적이 많더라
좋고도 그칠 때 없기는 물뿐인가 하노라.

국화야 너는 어이 삼월동풍 다 지내고

낙목한천에 네 홀로 피었느냐

아싸도 오상고절은 너뿐인가 하노라

이정보의 시조를 쓰다 섬물

이정보 시조

국화야 너 는 어 이 삼월동풍 다 지내고

낙목 한천에 네 홀로 피었는다

아마도 오상고절은 너뿐인가 하노라.

17

꽃도 피려 하고 벗들도 푸르려 한다

빚은 술 다 익었네 벗님네 가세 그려

육각에 뚜렷이 앉아 봄 맞이 하리라

김수장의 시조를 쓰다 섬운 홍영순

김수장 시조

꽃도 피려 하고 버들도 푸르려 한다
빚은 술 다 익었네 벗님네 가세 그려
육각에 뚜렷이 앉아 봄 맞이 하리라.

꽃은 무슨 일로 되면서 쉽게 지고

풀은 어이하여 푸르는 듯 누렇게 되니

아마도 변치 않는 것은 바위뿐인가 하노라

윤선도의 오우가를 쓰다 셈물 홍영순

윤선도 오우가

꽃은 무슨 일로 피면서 쉽게 지고
풀은 어이하여 푸르는 듯 누렇게 되니
아마도 변치 않는 것은 바위뿐인가 하노라.

19

꽃이 진다 헛되이 새들아 슬퍼 마라
바람에 흩날리니 꽃이 탓 아니로다
가노라 희짓는 봄을 시샘하여 무엇 하리오

김천택의 시조를 쓴 섬물 홍영순

김천택 시조

꽃이 진다 하여 새들아 슬퍼 마라
바람에 흩날리니 꽃의 탓 아니로다
가노라 희짓는 봄을 시샘하여 무엇 하리오.

꽃 지고 속잎 나니 시절도 변하거다
풀 속의 푸른 벌레 나비 되어 나타난다
뉘라서 조화를 잡아 천변만화 하는고

신흠의 시조를 쓰다 섬물 홍영순

신흠 시조

꽃 지고 속잎 나니 시절도 변하거다
풀 속의 푸른 벌레 나비 되어 나타난다
뉘라서 조화를 잡아 천변만화 하는고

윤선도의 오우가를 쓰다 섬물 홍영순

윤선도 오우가

나무도 아닌 것이 풀도 아닌 것이
곧기는 누가 시켰으며 속은 어찌 비었느냐
저렇고 사시에 푸르니 그를 좋아 하노라.

나비야 청산 가자 범나비 너도 가자

가다가 저물거든 꽃에 들어 자고 가자

꽃에서 푸대접하거든 잎에서나 자고 가자

옛시조 쓴 샘물 홍연순

옛시조

나비야 청산 가자 범나비 너도 가자
가다가 저물거든 꽃에 들어 자고 가자
꽃에서 푸대접하거든 잎에서나 자고 가자.

23

남산 내린 골에 오곡을 갖추어 심어

먹고 못 남아도 그치지 아니하면

그 밖의 여남은 부쳐야 줄이 있으랴

김천택의 시조를 쓰다 샘물 홍영순

김천택 시조

남산내린 골에 오곡을 갖추어 심어

먹고 못 남아도 그치지 아니하면

그 밖의 여남은 부귀야 바랄 줄이 있으랴.

남은 꽃 다 진 후에 녹음이 깊어 간다
한낮 고요한 마을에 낮 닭의 소리로다
아희야 께면조 불러라 긴 졸음 깨우자

신계영의 전원사시가를 쓴다 샘물 홍영을

신계영 전원사시가
남은 꽃 다 진 후에 녹음이 깊어 간다
한낮 고요한 마을에 낮 닭의 소리로다
아희야 계면조 불러라 긴 졸음 깨우자.

남이 해칠지라도 나는 아니 겨루리라

참으면 덕이요 겨루면 같으리니

굽음이 제게 있거니 겨룰 줄이 있으랴

김천택의 시조를 씀 섬물 홍영순

김천택 시조

남이 해칠지라도 나는 아니 겨루리라
참으면 덕이요 겨루면 같으리니
굽음이 제게 있거니 겨룰 줄이 있으랴.

내 마음 베어내어 저 달을 맹글고저

구만리 장천에 번듯이 걸려 있어

고운님 계신 곳에 가 비치어나 보리라

정철의 시조를 쓰다 샘물 홍영순

정철 시조

내 마음 베어내어 저 달을 맹글고저
구만리 장천에 번듯이 걸려 있어
고운님 계신 곳에 가 비치어나 보리라.

27

윤선도 오우가

내 벗이 몇이나 하니 수석과 송죽이라
동산에 달 오르니 그 더욱 반갑구나
두어라 이 다섯 밖에 또 더하여 무엇하리.

녹양이 쳔만산들 가는 춘풍 매어 두며

탐화봉졉인들 지는 꼿슬 어이하리

아무리 사랑이 중한들 가는 님을 어이리

이원익의 시조를 쓰다 섬촌 홍영순

이원익 시조

녹양이 천만산들 가는 춘풍 매어 두며
탐화봉접인들 지는 꽃을 어이하리
아무리 사랑이 중한들 가는 님을 어이리.

농인이 와 이르되 봄 왔네 밭에 가세
앞집은 쟁기 잡고 뒷집은 따보내네
두어라 내집 부디 하랴 남 하니 더욱 좋다

이휘일 저곡전가팔곡

농인이 와 이르되 봄 왔네 밭에 가세
앞집은 쟁기 잡고 뒷집은 따보내네
두어라 내 집 부디 하랴 남 하니 더욱 좋다.

높은 곳에 있다 하고 낮은 데를 웃지 마라

벼락 큰 바람에 실족함이 이상하랴

우리는 평지에 앉았으니 걱정 없어 하노라

김수장의 시조를 쓰다 샘물 홍영순

김수장 시조

높은 곳에 있다 하고 낮은 데를 웃지 마라
벼락 큰 바람에 실존함이 이상하랴
우리는 평지에 앉았으니 걱정 없어 하노라.

눈 맞아 휘어진 대를 뉘라서 굽다턴고

줄이 절이면 눈 속에 푸를소냐

아마도 세한고절은 너뿐인가 하노라

원천석의 시조를 쓰다 샘물 홍영순

원천석 시조

눈 맞아 휘어진 대를 뉘라서 굽다턴고
굽을 절이면 눈 속에 푸를소냐
아마도 세한고절은 너뿐인가 하노라.

늙었다 물러가자 마음과 의논하니
이 님을 버리고 어디메로 가잔 말고
마음아 너란 있거라 몸만 물러가리라

송순의 시조를 쓰다 설물 홍영순

송순 시조

늙었다 물러가자 마음과 의논하니
이 님을 버리고 어디메로 가잔 말고
마음아 너란 있거라 몸만 물러가리라.

33

달은 언제 나며 술은 누가 만들었나

유령이 없는 후에 이태백도 간데 없다

아마도 물을 데 없으니 홀로 취하고 놀리라

낭원군의 시조를 쓰다 섬물 홍연표

낭원군 시조

달은 언제 나며 술은 누가 만들었나
유령이 없는 후에 이태백도 간 데 없다
아마도 물을 데 없으니 홀로 취하고 놀리라.

대 심어 울을 삼고 솔 가꾸니 정자로다
백운 덮인 데 나 있는 줄 제 뉘 알리
정반에 학 배회하니 긔 벗인가 하노라.

대 심어 울을 삼고 솔 가꾸니 정자로다

백운 덮인 데 나 있는 줄 제 뉘 알리

정반에 학 배회하니 긔 벗인가 하노라

김장생의 시조를 쓰다 샘물 홍명순

더우면 꽃 피고 추우면 잎 지거늘

솔아 너는 어찌 눈서리를 모르는가

구천에 뿌리 곧은 줄을 그것을 아노라

윤선도의 오우가를 쓰다 섬물 홍영순

윤선도 오우가

더우면 꽃 피고 추우면 잎 지거늘
솔아 너는 어찌 눈서리를 모르는가
구천에 뿌리 곧은 줄을 그것으로 아
노라.

동창이 밝았느냐 노고지리 우지진다

소 칠 아이는 여태 아니 일어 났느냐

재 너머 이랑 긴 밭을 언제 갈려 하느냐

남주만의 시조를 쓰다 샘물 홍영순

남구만 시조

동창이 밝았느냐 노고지리 우지진다
소 칠 아이는 여태 아니 일어 났느냐
재 너머 이랑 긴 밭을 언제 갈려 하느
냐.

37

두류산 양단수를 예 듣고 이제 보니
복사꽃 뜬 맑은 물에 산그림자 조차 잠겼어라
아희야 무릉이 어디오 나는 옌가 하노라

조서의 시조를 쓰다 샘물 홍영순

조식 시조

두류산 양단수를 예 듣고 이제 보니
복사꽃 뜬 맑은 물에 산그림자조차 잠겼어라
아희야 무릉이 어디오 나는 옌가 하노라.

38

들은 말 즉시 잊고 본 일도 못 본 듯이
내 삶이 이러함에 남의 시비 모르겠다
다만 손이 성하니 잔 잡기만 하노라

송인이 시조를 쓰다 샘물 홍영순 [인장]

송인 시조

들은 말 즉시 잊고 본 일도 못 본 듯이
내 삶이 이러함에 남의 시비 모르겠다
다만 손이 성하니 잔 잡기만 하노라.

마음이 어린 후이니 하는 일이 다 어리다

만중 운산에 어느 님 오리요마는

지는 잎 부는 바람에 행여 긘가 하노라

서경덕의 시조를 씀 섬물 홍영순

서경덕 시조

마음이 어린 후이니 하는 일이 다 어리다
만중 운산에 어느 님 오리요마는
지는 잎 부는 바람에 행여 긘가 하노라.

말 없는 청산이오 태 없는 유수로다
신선인 왕교 적송 이외에 날 알 이 없건마는
어디서 망령된 것은 오라 말라 하느냐

김천택의 시조를 쓰다 섭물 홍영순

김천택 시조

말 없는 청산이오 태 없는 유수로다
신선인 왕교 적송 이외에 날 알 이 없건마는
어디서 망령된 것은 오라 말라 하느냐.

매화 옛 등걸이 춘절이 돌아오니
옛 피던 가지에 피염즉도 하다마는
춘설이 흩날리니 필 듯 말 듯 하여라

매화의 시조를 쓰다 얏을 홍영순

매화 시조

매화 옛 등걸에 춘절이 돌아오니
옛 피던 가지에 피엄즉도 하다마는
춘설이 흩날리니 필 듯 말 듯 하여라.

뫼는 높으나 놓고 물은 기나 길다
높은 뫼 긴 물에 갈길도 그지없다
님 그려 젖은 소매는 어느 적에 마를꼬

허강의 시조를 쓰다 섬물 홍영순

허강 시조

뫼는 높으나 높고 물은 기나 길다
높은 뫼 긴 물에 갈길도 그지없다
님 그려 젖은 소매는 어느 적에 마를꼬

이휘일 저곡전가팔곡

밤에는 새끼 꼬고 낮에는 띠를 베어
초가집 잡아 매고 농기구 다스려라
내년에 봄 온다 하거든 곤 일을 하리라.

배꽃비 흘뿌릴 때 울며 잡고 이별한 임

추풍 낙엽에 저도 날 생각할까

천리에 외로운 꿈만 오락 가락 하는가

김천택이 시조를 씀 샘물 홍영순

김천택 시조

배꽃비 흘뿌릴 때 울며 잡고 이별한 임
추풍 낙엽에 저도 날 생각할까
천리에 외로운 꿈만 오락 가락 하는가。

백설이 잦아진 골에 구름이 머흘에라

반가온 매화는 어느 곳에 피었는고

석양에 홀로 서 있어 갈 곳 몰라 하노라

이색의 시조를 쓰다 설몽 홍영순

이색 시조

백설이 잦아진 골에 구름이 머흘에라
반가온 매화는 어느 곳에 피었는고
석양에 홀로 서 있어 갈 곳 몰라 하노라.

버들은 실이 되고 꾀꼬리는 북이 되어
구십춘광에 짜내느니 나의 시름
누구라 녹음방초를 승화시라 하더고
옛시조를 쓰다 섬물 홍영순

옛시조
버들은 실이 되고 꾀꼬리는 북이 되어
구십춘광에 짜내느니 나의 시름
누구라 녹음방초를 승화시라 하던고

47

버들 푸른 봄을 잡아 매여 둘 것이면

흰 머리카락 뽑아내어 찬찬 동여 두련마는

올해도 그리 못하고 그저 놓아 보내었다

김삼현의 시조를 쓰다 샘물 홍영순

김삼현 시조

버들 푸른 봄을 잡아 매여 둘 것이면
흰 머리카락 뽑아내어 찬찬 동여 두련마는
올해도 그리 못하고 그저 놓아 보냈다.

48

보리밥 지어 담고 도토리 국을 하여
뼈 곧은 농부들을 제때 먹여보자
아희야 한 그릇 올려라 친히 맛봐 보내리라

이휘일의 저곡전가팔곡을 쓰다 섬운

이휘일 저곡전가팔곡

보리밥 지어 담고 도토리 국을 하여

배고픈 농부들을 제때 먹여보자

아희야 한 그릇 올려라 친히 맛봐 보내리라.

보리밥 풋나물을 알맞게 먹은 후에

바위 끝 물가에 실컷 노니노라

그 남은 여남은 일이야 부러울 줄 있으랴

윤선도의 만흥을 쓰다 섬무 홍영순 [인] [인]

윤선도 만흥

보리밥 풋나물을 알맞게 먹은 후에
바위 끝 물가에 실컷 노니 노라
그 남은 여남은 일이야 부러울 줄 있으랴.

복날 더위 찌는 날에 맑은 시내를 찾아 가서
옷 벗어 나무에 걸고 풍입송 그래하며
맑은 물 몸의 때를 씻어냄이 어떠리

김수장의 시조를 쓰다 섬물홍영순

김수장 시조

복날 더위 찌는 날에 맑은 시내를 찾아 가서
옷 벗어 나무에 걸고 풍입송 노래하며
맑은 물 몸의 때를 씻어냄이 어떠리.

봄날이 점점 길어지니 남은 눈 다 녹는다

매화는 벌써 지고 버들가지 누르렀다

아희야 울 잘 고치고 채소밭 갈게 하여라

신계영의 전원사시가를 씀 섬돌 홍영순

신계영 전원사시가

봄날이 점점 길어지니 남은 눈 다 녹는다

매화는 벌써 지고 버들가지 누르렀다

아희야 울 잘 고치고 채소밭 갈게 하여라.

봄비 갠 아침에 잠 깨어 일어 보니
반쯤 핀 꽃봉오리 다투어 피는구나
봄새도 춘흥을 못 이기어 노래 춤을 한느다

김수장의 시조를 쓰다 샘물 홍명순

김수장 시조

봄비 갠 아침에 잠 깨어 일어 보니
반쯤 핀 꽃봉오리 다투어 피는구나
봄새도 춘흥을 못 이기어 노래 춤을 하느냐.

53

봄이 돌아오니 만물이 함께 즐기기를
초목 곤충들은 해마다 다시 살아나거늘
사람은 어떤 까닭에 가고 돌아오지 않는가

박효관의 시조를 쓰다 샘물 홍영순

박효관 시조

봄이 돌아오니 만물이 함께 즐기기를
초목 곤충들은 해마다 다시 살아나거늘
사람은 어떤 까닭에 가고 돌아오지 않는가.

북풍이 높이 부니 앞 산에 눈이 진다

헌마 찬 빛이 석양에 거의로다

아희야 콩죽 익었느냐 먹고 자려 하노라

신계영의 전원사시가를 쓰다 셈물 홍영순

신계영 전원사시가

북풍이 높이 부니 앞 산에 눈이 진다

처마 찬 빛이 석양에 거의로다

아희야 콩죽 익었느냐 먹고 자려 하노라.

사람이 태어나서 배우지 아니 하면
어두운 밤길을 걷는 것 같다 하였으니
어화저 소년들아 배우기에 힘쓸지라
지덕붕이 시조를 쓰다 샘물 홍영순

지덕붕 시조

사람이 태어나서 배우지 아니 하면
어두운 밤길을 걷는 것 같다 하였으니
어화 저 소년들아 배우기에 힘쓸지라.

삭풍은 나무 끝에 불고 명월은 눈 속에 찬데

만리 변성에 일장검 짚고 서서

간 파람 큰 한소리에 거칠 것이 없애라

김종서의 시조를 쓰다 섬물 홍영우

김종서 시조

삭풍은 나무 끝에 불고 명월은 눈 속에 찬데

만리 변성에 일장검 짚고 서서

긴 파람 큰 한소리에 거칠 것이 없애라.

산가에 봄이 오니 자연히 일이 하다
앞내에 살도 매며 울 밑에 외씨도 빠고
내일은 구름 걷거든 약을 캐러 가리라

이정보의 시조를 쓰다 섬뫼 홍연순

이정보 시조

산가에 봄이 오니 자연히 일이 하다
앞내에 살도 매며 울 밑에 외씨도 빠고
내일은 구름 걷거든 약을 캐러 가리라.

산 아래여 끝이오 산 위 봄이로다
사월에 꽃이 피고 접동새 낮에 우니
더욱더 사는 곳 깊은 줄을 알리라

지덕붕의 시조를 쓰다 섬물

지덕붕 시조

산 아래 여름이오 산 위 봄이로다
사월에 꽃이 피고 접동새 낮에 우니
더욱 더 사는 곳 깊은 줄을 알리라.

산은 옛 산이로되 물은 옛 물이 아니로다

주야에 흐르니 옛 물이 있을쏘냐

인걸도 물과 같아서 가고 아니 오는구나

황진이의 시조를 쓰다 섬물 홍영순

황진이 시조

산은 옛 산이로되 물은 옛 물이 아니로다
주야에 흐르니 옛 물이 있을쏘냐
인걸도 물과 같아서 가고 아니 오는구나.

산은 있건마는 물은 간 데 없다
밤낮으로 흐르니 남은 물이 있을쏘냐
아마도 천년 흐르는 물은 나도 몰라 하노라

낭원군이 시조를 쓰다 샘물 홍영순

낭원군 시조

산은 있건마는 물은 간 데 없다
밤낮으로 흐르니 남은 물이 있을쏘냐
아마도 천년 흐르는 물은 나도 몰라 하노라.

산이 하 높으니 두견이 낮에 울고
물이 하 맑으니 고기를 헤리로다
백운이 내 벗이라 오락가락 하는구나

옛시조를 쓰다 섬물 홍영순

옛시조

산이 하 높으니 두견이 낮에 울고
물이 하 맑으니 고기를 헤리로다
백운이 내 벗이라 오락 가락 하는구나.

62

삿갓씨 도롱이 닙고 가랑비에 호미 메고
산밭을 흘니 매다가 녹음에 누엇으니
목동이 소양을 몰아 잠든 나를 깨우도다

김천택의 시조를 쓰다 샘물 홍영순

김천택 시조

삿갓에 도롱이 입고 가랑비에 호미 메고
산밭을 흘어 매다가 녹음에 누었으니
목동이 소양을 몰아 잠든 나를 깨우도다.

새벽 빛 나자 나서니 지빠귀 소리 한다
일어나라 아히들아 밭 보러 가자꾸나
밤사이 이슬 기운에 얼마나 길었는가 하노라

이휘일의 저곡전가팔곡을 쓰다 샘물

이휘일 저곡전가팔곡

새벽 빛 나자 나서니 지빠귀 소리 한다
일어나라 아희들아 밭 보러 가자꾸나
밤사이 이슬 기운에 얼마나 길었는가 하노라.

서산에 해 지고 풀 끝에 이슬이 난다

호미 둘러 메라 달 띠어 가자꾸나

이 중에 즐거운 뜻을 일러 무엇 하리오

이휘일 저곡전가팔곡을 쓰다 성문

이휘일 저곡전가팔곡

서산에 해 지고 풀끝에 이슬이 난다

호미 둘러 메고 달 띠어 가자꾸나

이 중에 즐거운 뜻을 일러 무엇 하리오.

설월이 만창한데 바람아 부지 마라

예리성 아닌 주를 판연히 알건마는

그립고 아쉬운 적이면 행여 귄가 하노라

옛시조를 쓴다 섬물 흥영손

옛시조

설월이 만창한데 바람아 부지 마라
예리성 아닌 줄을 판연히 알건마는
그립고 아쉬운 적이면 행여 귄가 하노라.

이휘일 저곡전가팔곡

세상에 버린 몸이 논밭에서 늙어 가니

바깥 일 내 모르고 하는 일 무슨 일인고

이 중에 우국성심은 풍년을 원하 노라.

세월이 유수로다 어느 사이에 또 봄이구나

묵은 밭에 새 채소 나고 고목에 꽃이로다

아희야 새 술 많이 두어라 새 봄 놀이 하리라

박효관의 시조를 쓰다 섬물 홍영순

박효관 시조

세월이 유수로다 어느 사이에 또 봄이구나
묵은 밭에 새 채소 나고 고목에 꽃이로다
아희야 새 술 많이 두어라 새 봄 놀이 하리라.

속세에 묻힌 분네 이내 말 들어 보소
부귀 공명이 좋다고 하려니와
값없는 강산 풍경이 그 좋은가 하노라

김성기의 시조를 쓰다 섬물 홍명순 [印] [印]

김성기 시조

속세에 묻힌 분네 이내 말 들어 보소
부귀 공명이 좋다고 하려니와
값없는 강산 풍경이 그 좋은가 하노라.

69

수양산 내린 물이 조어대로 간다 하니

태공이 낚던 고기 나도 낚아 보련마는

그 고기 지금에 없으니 물지 말지 하여라

낭원군의 시조를 쓰다 샘물 홍명순

낭원군 시조

수양산 내린 물이 조어대로 간다 하니
태공이 낚던 고기 나도 낚아 보련마는
그 고기 지금에 없으니 물지 말지 하여라.

수양산 바라보며 이제를 한하노라

주려 죽을진들 채미도 하는 것가

비록에 푸새엣 것인들 그 뉘 따에 났더니

성삼문의 시조를 쓰다 섬물

성삼문 시조

수양산 바라보며 이제를 한하노라

주려 죽을진들 채미도 하는 것가

비록에 푸새엣 것인들 그 뉘 따에 났더니

71

심산에 밤이 드니 북풍이 더욱 차다

옥루고처에도 이 바람 부는 게오

긴 밤에 추우신가 북두 비겨 바라노라

박인로의 시조를 쓰다 설봉

박인로 시조

심산에 밤이 드니 북풍이 더욱 차다
옥루고처에도 이 바람 부는 게오
긴 밤에 추우신가 북두 비겨 바라
노라.

섭년을 경영하여 초가삼간 지어내니
나 한 칸 달 한 칸 청풍 한 칸 맡겨 두고
강산은 들일 데 없으니 둘러 두고 보리라

김천택의 시조를 쓰다 섬물 홍영순

김천택 시조

십년을 경영하여 초가삼간 지어내니
나 한 칸 달 한 칸 청풍 한 칸 맡겨 두고
강산은 들일 데 없으니 둘러 두고 보리라.

양지 언덕 풀이 기니 봄빛이 늦어 있다
작은 뜰 복사꽃은 밤비에 다 피었다
아희야 소 좋게 먹여 논밭 갈게 하여라
신계영의 전원사시가를 씀 설물

신계영 전원사시가

양지 언덕 풀이 기니 봄빛이 늦어 있다
작은 뜰 복사꽃은 밤비에 다 피었다
아희야 소 좋게 먹여 논밭 갈게 하여라.

어버이 날 낳으샤 어질도록 길러 내니
이 두분 아니시면 내 몸 나서 어질쏘냐
아마도 지극한 은덕을 못써 갚아 하노라

남원군의 시조를 쓰다 섬물 홍영숙

낭원군 시조

어버이 날 낳으셔 어질도록 길러 내니
이 두 분 아니시면 내 몸 나서 어질쏘냐
아마도 지극한 은덕을 못내 갚아 하노라.

어화 벗님네야 꽃 버들 구경가며 천렵가세

저 밑에 흰 털을 이제 이미 못 막거든

앞길이 가 듯 짧은 듯 그를 몰라 하노라

김수장의 시조를 쓰다 섬뭍 홍영순

김수장 시조

어화 벗님네야 꽃 버들 구경가며 천렵가세
귀밑에 흰 털을 이제 이미 못 막거든
앞길이 긴 듯 짧은 듯 그를 몰라 하노라。

엄동에 베옷 입고 암혈에 눈비 맞아
구름 낀 햇빛조차 쬔 적이 없건마는
서산에 해 졌다 하니 눈물겨워 하노라

양응정의 시조를 쓰다 샘물 홍영순

양응정 시조

엄동에 베옷 입고 암혈에 눈비 맞아
구름 낀 햇빛조차 쬔 적이 없건마는
서산에 해 졌다 하니 눈물겨워 하노라.

77

여름날 더운 적에 데운 땅이 불이로다

밭고랑 매자 하니 땀 흘러 땅에 지네

어사와 낟알에 맺힌 고통 어느 분이 아실까

이휘일의 저곡전가팔곡을 쓰다 섬뭍 🔲🔲

이휘일 저곡전가팔곡

여름날 더운 적에 데운 땅이 불이로다
밭고랑 매자 하니 땀 흘러 땅에 지네
어사와 낟알에 맺힌 고통 어느 분이 아실까

옥분에 심은 매화 한 가지 꺾어 내니
꽃도 좋거니와 암향이 더욱 좋다
두어라 꺾은 꽃이니 버릴 줄이 있으랴

김성기의 시조를 쓰다 샘물 홍명순

김성기 시조

옥분에 심은 매화 한 가지 꺾어 내니
꽃도 좋거니와 암향이 더욱 좋다
두어라 꺾은 꽃이니 버릴 줄이 있으랴.

김천택 시조

울 밑 양지 편에 오이씨를 뿌려 두고
매거니 북돋우어 빗김에 키워 내니
어즈버 소평의 오이는 이것이 그인가 하노라.

이 몸이 죽어죽어 일백 번 다시 죽어
백골이 티끌이 되어 넋이라도 있고 없고
임 향한 일편단심이야 없어질 줄 있으랴

정몽주의 시조를 쓰다 샘물 홍영순

정몽주 시조

이 몸이 죽어죽어 일백 번 다시 죽어
백골이 티끌이 되어 넋이라도 있고 없고
임 향한 일편단심이야 없어질 줄 있으랴.

일간 어느 일이 운명 밖에 생겼으리
길흉 화복은 하늘에 부쳐 두고
그 밖에 여남은 일이란 되는 대로 하리라

김천택의 시조를 쓰다 샛물 홍명순

김천택 시조

인간 어느 일이 운명 밖에 생겼으리
길흉 화복은 하늘에 부쳐 두고
그 밖에 여남은 일이란 되는 대로 하리라.

인간의 유정한 벗은 명월 밖에 또 있는가

천 리를 멀다 앉고 간 데마다 따라오니

어즈버 반가운 옛 벗이 다만 넨가 하노라

이신의 님의 시조를 씀 셈물 홍영순

이신의 시조

인간의 유정한 벗은 명월 밖에 또 있는가

천 리를 멀다 앉고 간 데마다 따라오니

어즈버 반가운 옛 벗이 다만 넨가 하노라.

낭원군 시조

일월도 예와 같고 산천도 의구하되
대명 문물은 속절없이 간 데 없다
두어라 천운이 순환하니 다시 볼까 하노라.

작은 것이 높이 떠서 만물을 다 비추니
밤중에 밝음이 너만한 이 또 있느냐
보고도 말 아니 하니 내 벗인가 하노라

윤선도의 오우가를 쓰다 섬물 홍영순

잔 들고 혼자 앉아 먼 산을 바라보니
그립던 임이 오들 반가움이 이리하랴
말씀도 웃음도 않지만 못내 좋아 하노라

윤선도의 만흥을 섬울 홍영순 🔲🔲

윤선도 만흥

잔 들고 혼자 앉아 먼 산을 바라보니
그립던 임이 오는들 반가움이 이리하랴
말씀도 웃음도 않지만 못내 좋아 하노라.

장백산에 기를 꽂고 두만강에 말 씻겨

썩은 저 선비야 우리 아니 사나이냐

어떻다 인각화상을 누가 먼저 하리요

김종서의 시조를 씀 섬물 홍영순

김종서 시조

장백산에 기를 꽂고 두만강에 말 씻겨

썩은 저 선비야 우리 아니 사나이냐

어떻다 인각화상을 누가 먼저 하리요.

제 분수 좋은 줄을 마음에 정한 후에

공명 부귀로 초가를 바꿀손가

세속에 벗어난 후면 스스로 처하리라

낭원군의 시조를 쓰가 섬운 홍명순

낭원군 시조

제 분수 좋은 줄을 마음에 정한 후에
공명 부귀로 초가를 바꿀손가
세속에 벗어난 후면 스스로 처하리라.

즐겁구나 오늘이여 즐겁구나 오늘이여

즐거운 오늘이 행여 아니 저물까 두렵구나

날마다 오늘 같으면 무슨 시름 있으랴

김현성의 옛시조를 쓴 샘물 홍영순

김현성 옛시조

즐겁구나 오늘이여 즐겁구나 오늘이여

즐거운 오늘이 행여 아니 저물까 두렵구나

날마다 오늘 같으면 무슨 시름 있으랴.

청강에 비 듣는 소리 그 무엇이 우읍관데
만산홍록이 휘두르며 웃는고야
두어라 춘풍이 몇 날이리 우울대로 우어라

효종의 시조를 쓰다 설봉 홍영순

효종 시조

청강에 비 듣는 소리 그 무엇이 우읍관데
만산홍록이 휘두르며 웃는고야
두어라 춘풍이 몇 날이리 우울대로 우어라.

청량산 육륙봉을 아는 이 나와 백구
백구야 헌사하랴 못 믿을손 도화로다
도화야 떠가지 마라 어주자 알까 하노라

이황의 시조를 쓰다 섬꽃홍영순
[印][印]

이황 시조

청량산 육륙봉을 아는 이 나와 백구
백구야 헌사하랴 못 믿을손 도화로다
도화야 떠가지 마라 어주자 알까 하노라.

청산에 눈이 오니 봉마다 옥이로다
저산 푸르기는 봄비에 있거니와
어찌타 우리의 백발은 검게 할 수 있으랴

가곡원류에서 샘물 홍영순

가곡원류에서

청산에 눈이 오니 봉마다 옥이로다
저 산 푸르기는 봄비에 있거니와
어찌타 우리의 백발은 검게 할 수 있으랴.

청초 우거진 골에 자는다 누웠는다

홍안은 어디 두고 백골만 묻혔는다

잔 잡아 권할 이 없으니 그를 슬허하노라

임제의 시조를 쓰다 샘물 홍영순

임제 시조

청초 우거진 골에 자는다 누웠는다

홍안은 어디 두고 백골만 묻혔는다

잔 잡아 권할 이 없으니 그를 슬허하노라.

초가 암자 적막한데 벗 없이 혼자 앉아

평조 한 곡에 흰 구름이 절로 존다

어느 누가 이 좋은 뜻을 알이 있다 하리오

김수장의 시조를 쓰다 섬물 홍영순

김수장 시조

초가 암자 적막한데 벗 없이 혼자 앉아
평조 한 곡에 흰 구름이 절로 존다
어느 누가 이 좋은 뜻을 알 이 있다 하리오.

초당의 밝은 달이 북창에 비꼈으니
시내 맑은 소리 두 귀를 절로 씻네
소부의 기산영수도 이렇던동 만등

락기수의 시조를 쓰다 샘물 홍영순 [印] [印]

곽기수 시조

초당의 밝은 달이 북창에 비꼈으니
시내 맑은 소리 두 귀를 절로 씻네
소부의 기산영수도 이렇던동 만등

초생에 비치 달이 낫같이 가늘다가

보름이 돌아오면 거울같이 두렷하다

아마도 인지성쇠가 저러한가 하노라

김진태의 시조를 쓰다 샘물 홍영순

김진태 시조

초생에 비친 달이 낫같이 가늘다가
보름이 돌아오면 거울같이 두렷하다
아마도 인지성쇠가 저러한가 하노라.

추강에 밤이 드니 물결이 차노매라
낚시 드리치니 고기 아니 무노매라
무심한 달빛만 싣고 빈 배 저어 오노라

월산대군의 시조를 쓰다 섬물 홍영순

월산대군 시조

추강에 밤이 드니 물결이 차노매라
낚시 드리치니 고기 아니 무노매라
무심한 달빛만 싣고 빈 배 저어 오노라.

97

평생에 일이 없어 산수 간에 노닐다가
강호에 임자 되니 세상 일 다 잊었어라
엇더타 강산풍월이 그 벗인가 하노라

낭원군의 시조를 쓰다 셈물 홍영순

낭원군 시조

평생에 일이 없어 산수 간에 노닐다가
강호에 임자 되니 세상 일 다 잊었어라
엇더타 강산풍월이 그 벗인가 하노라.

風霜이 섞어친 날에 갓피온 황국화를
金盆에 가득 담아 옥당에 보내오니
도리야 꽃이온양 마라 님의 뜻을 알패라

송순의 시조를 쓰다 섬뜰 홍영순

송순 시조

풍상이 섞어친 날에 갓피온 황국화를
금분에 가득 담아 옥당에 보내오니
도리야 꽃이온양 마라 님의 뜻을 알패라.

피리부는 아이 앞 세우고 풍악을 찾아 오니

신선은 어디 가고 학 둥지만 남았는가

아무나 적송자 만나거든 내 왔더라 일러라

낭원군의 시조를 쓰다 샘물 홍영순

낭원군 시조

피리부는 아이 앞 세우고 풍악을 찾아 오니
신선은 어디 가고 학 둥지만 남았는가
아무나 적송자 만나거든 내 왔더라 일러라.

한산섬 달 밝은 밤에 성루에 홀로 앉아

큰 칼 옆에 차고 깊은 시름 하는 때에

어디서 한가락 피리소리는 남의 속을 끊나니

이순신의 시조를 쓰다 섬 물 홍명순

이순신 시조

한산섬 달 밝은 밤에 성루에 홀로 앉아

큰 칼 옆에 차고 깊은 시름 하는 때에

어디서 한가락 피리소리는 남의 속을 끊나니

한송정 달 밝은 밤에 경포대에 물결 잔데

미더운 갈매기는 오락가락 하건마는

어째서 우리의 왕손은 가고 아니 오느가

홍장의 시조를 쓰다 염불 홍명은

홍장 시조

한송정 달 밝은 밤에 경포대에 물결 잔데

미더운 갈매기는 오락가락 하건마는

어째서 우리의 왕손은 가고 아니 오는가.

한식 비 갠 후에 국화 싹이 반가워라
꽃도 뜨려니와 해달이 새로워 더 좋아라
푸상이 섞어 철 때 군자 절개를 피운다

김수장의 시조를 씀 샘물 홍영순

김수장 시조

한식 비 갠 후에 국화 싹이 반가워라
꽃도 보려니와 해달이 새로워 더 좋아라
풍상이 섞어 칠 때 군자 절개를 피운다.

103

해 다 저문 날에 지저귀는 참새들아

조그마한 몸이 반가지도 족하거든

하물며 크나큰 수풀을 꺼려 무엇 하리오

김천택의 시조를 쓰다 셈물 홍영순

김천택 시조

해 다 저문 날에 지저귀는 참새들아
조그마한 몸이 반가지도 족하거든
하물며 크나큰 수풀을 꺼려 무엇 하리오.

해 져 어둡거늘 밤중만 여겼더니

덧없이 밝아지니 새날이 되었구나

세월이 유수 같으니 늙기 서러워 하노라

낭원군의 시조를 쓰다 섬문 홍영순

낭원군 시조

해 져 어둡거늘 밤중만 여겼더니
덧없이 밝아지니 새날이 되었구나
세월이 유수 같으니 늙기 서러워 하노라.

흰 구름 푸른 안개는 골골이 잠겼는데
추풍에 물든 단풍 봄꽃보다 더 좋아라
조물주 나를 위하여 산 빛을 꾸며 내도다

김천택의 시조를 쓰다 샘물 홍영순

김천택 시조

흰 구름 푸른 안개는 골골이 잠겼는데
추풍에 물든 단풍 봄꽃보다 더 좋아라
조물주 나를 위하여 산 빛을 꾸며 내도다.

106

념운 홍영순

洪英順

- 아 호 : 샘물, 紫雲

- 1948년생

- 대한민국미술대전 초대작가, 운영위원, 심사위원장, 기획이사 역임

- 갈물한글서회 16대 회장 역임

- 수원대학교 미술대학원 조형예술학 서예과 강사 역임

- 세계서예전북비엔날레 조직위원 역임

- 경기도미술협회 서예분과장 역임

- 현 (사)한국서학회 이사장

- 개인전 3회(백악미술관, 한가람, 지구촌교회)

- 저서 : 『남창별곡』, 『백발가』, 『토생전』 공저 등(도서출판 서예문인화)
 『궁체시조작품집 - 현대문흘림』, 『궁체시조작품집 - 고문흘림』,
 『궁체시조작품집 - 현대문정자·고문정자』, 『옛시조작품집』,
 『판본체시조작품집』(이화문화출판사, 2021)

경기도 용인시 수지구 성복2로 86, LG빌리지 116-704

H.P : 010-5215-7653

옛시조 작품집

— 현대문역 —

2021年 6月 10日 초판 발행

저 자 섬은 홍영순

발행처 ⬧ ㈜이화문화출판사
발행인 이 홍 연 · 이 선 화

등록번호 제300-2015-92호
주소 서울시 종로구 인사동길 12, 311호
전화 02-732-7091~3 (도서 주문처)
FAX 02-725-5153
홈페이지 www.makebook.net
ISBN 979-11-5547-488-4

표지디자인(화선지 염색) 섬은 홍영순

정가 20,000원